LA

NOUVELLE PEINTURE

Paris. — Alcan-Lévy, imprimeur breveté, 61, rue de Lafayette.

DURANTY

LA

NOUVELLE PEINTURE

A PROPOS DU GROUPE D'ARTISTES

QUI EXPOSE

DANS LES GALERIES DURAND-RUEL

PARIS

E. DENTU, LIBRAIRE

PALAIS-ROYAL, 15-17-19, GALERIE D'ORLÉANS

1876

LA
NOUVELLE PEINTURE

Un peintre, éminent parmi ceux dont nous n'aimons pas le talent, et qui a de plus le don et la fortune d'être écrivain, disait récemment ceci dans la *Revue des Deux Mondes* :

« La doctrine qui s'est appelée *réaliste* n'a pas d'autre fondement sérieux qu'une observation meilleure et plus saine des lois du coloris. Il faut bien se rendre à l'évidence et reconnaître qu'il y a du bon dans ces visées, et que si les réalistes savaient plus et peignaient mieux, il en est dans le nombre qui peindraient fort bien. Leur œil en général a des aperçus très justes et des sensations particulièrement délicates, et, chose singulière, les autres parties de leur métier ne le sont plus du tout. Ils ont, paraît-il, une des facultés les plus rares, ils man-

quent de ce qui devrait être le plus commun, si bien que leurs qualités, qui sont grandes, perdent leur prix pour n'être pas employées comme il faudrait ; qu'ils ont l'air de révolutionnaires parce qu'ils affectent de n'admettre que la moitié des vérités nécessaires, et qu'il s'en faut à la fois de très peu et de beaucoup qu'ils n'aient strictement raison.....

« Le *plein air*, la lumière diffuse, le *vrai soleil* prennent aujourd'hui dans la peinture une importance qu'on ne leur avait jamais reconnue, et que, disons-le franchement, ils ne méritent point d'avoir.....

« A l'heure qu'il est, la peinture n'est jamais assez claire, assez nette, assez formelle, assez crue.....

« Ce que l'esprit imaginait est tenu pour artifice, et tout artifice, je veux dire toute convention, est proscrit d'un art qui ne devrait être qu'une convention. De là, comme vous vous en doutez, des controverses dans lesquelles les élèves de la nature ont le nombre pour eux. Même il existe des appellations méprisantes pour désigner les pratiques contraires. On les appelle le *vieux jeu*, ce qui veut dire une façon vieillotte, radoteuse et surannée de comprendre la nature en y mettant du sien. Choix des sujets, dessin, palette, tout participe à cette manière impersonnelle de voir les choses et de les traiter. Nous voilà loin des anciennes habitudes, je veux dire des habitudes d'il y a quarante ans, où le bitume ruisselait à flots sur les palettes des peintres romantiques et passait pour être la couleur auxiliaire de l'idéal. Il y a une époque et un lieu dans l'année où ces modes nou-

velles s'affichent avec éclat, c'est à nos expositions du printemps. Pour peu que vous vous teniez au courant des nouveautés qui s'y produisent, vous remarquerez que la peinture la plus récente a pour but de frapper les yeux des foules par des images saillantes, textuelles, aisément reconnaissables en leur vérité, dénuées d'artifices, et de nous donner exactement les sensations de ce que nous voyons dans la rue. Et le public est tout disposé à fêter un art qui représente avec tant de fidélité ses habits, son visage, ses habitudes, son goût, ses inclinations et son esprit. Mais la peinture d'histoire, me direz-vous ? D'abord, au train dont vont les choses, est-il bien certain qu'il existe encore une école d'histoire. Ensuite, si ce vieux nom de l'ancien régime s'appliquait encore à des traditions brillamment défendues, fort peu suivies, n'imaginez pas que la peinture d'histoire échappe à la fusion des genres et résiste à la tentation d'entrer elle-même dans le courant.... Regardez bien, d'année en année, les conversions qui s'opèrent, et sans examiner jusqu'au fond, ne considérez que la couleur des tableaux. Si de sombre elle devient claire, si de noire elle devient blanche, si de profonde elle remonte aux surfaces, si de souple elle devient raide, si de la matière luisante elle tourne au mat, et du clair obscur au papier japonais, vous en avez assez vu pour apprendre qu'il y a là un esprit qui a changé de milieu et un atelier qui s'est ouvert au jour de la rue. »

Ces observations sont faites avec prudence, avec courtoisie, avec ironie et même avec mélancolie.

Elles sont bien curieuses, si l'on songe à l'influence qu'exerce ce peintre sur la nouvelle génération sortie de l'école des Beaux-Arts.

Encore plus curieuses, si l'on songe que cet écrivain, qui considère comme une marque de médiocrité la fidélité à reproduire les habits, le visage, les habitudes de nos contemporains, s'est voué et s'évertue à représenter les habits, les visages, les habitudes de qui ? des *Arabes contemporains*. Pourquoi s'obstine-t-il ainsi à entraver la colonisation de l'Algérie ? Nul ne le sait. Pourquoi les Arabes contemporains lui paraissent-ils seuls dignes des préoccupations de la peinture ? On ne le sait pas davantage.

Parti du Sahel, il s'est rencontré à Paris avec un autre artiste, esprit tourmenté, souvent délicat, nourri de poésie et de symbologie anciennes, le plus grand ami des mythes qu'il y ait peut-être ici-bas, passant sa vie à interroger le Sphynx, et tous deux sont parvenus à inspirer aux nouveaux groupes de ces jeunes gens qu'on élève au biberon de l'art officiel et traditionnel, un étrange système de peinture, borné au sud par l'Algérie, à l'est par la mythologie, à l'ouest par l'histoire ancienne, au nord par l'archéologie : la vraie peinture trouble d'une époque de critique, de bibelotage, et de pasticheries.

Ils s'efforcent d'y amalgamer toutes les *manières* ; le ranci et le blafard des figures s'y étalent sur des colorations d'étoffes qu'on soutire maladroitement aux Vénitiens en les surchauffant jusqu'au criard, et en les

amollissant jusqu'à les éteindre ; on prend, il faudrait dire on chippe, à Delacroix ses fonds en les refroidissant et en les aigrissant ; on bat ensemble du Carpaccio, du Rubens, et du Signol, peut-être casse-t-on dans le mélange un peu de Prudhon et du Lesueur, et l'on sert un étrange ragoût maigre et sûri, une salade de lignes pauvres, anguleuses et cahotées, de colorations détonnantes trop fades ou trop acides, une confusion de formes grêles, gênées, emphatiques et maladives. Les recherches d'une archéologie en pleine mue, mais parvenue à un certain degré d'étrangeté, donnent seules un peu d'accent à cet art négatif et embrouillé. Mais l'archéologie n'est point à eux et ils la doivent aux archéologues. Si donc un art est bien impersonnel, ce n'est pas celui que désignait le peintre-écrivain, mais c'est celui-ci. Toutes les conventions s'y donnent rendez-vous, il est vrai, mais tout y manque de ce qui est de l'homme, de son individualité, de son esprit.

Croient-ils que parce qu'ils auront exécuté les casques, les tabourets, les colonnes polychrômes, les barques, les bordures de robes, d'après les derniers décrets rendus par l'archéologie ; croient-ils que parce qu'ils auront scrupuleusement essayé de respecter, dans leurs personnages, le type le plus récemment admis de la race ionienne, dorienne ou phrygienne ; croient-ils enfin que parce qu'ils auront terrassé, pourchassé, envoyé au diable le monstre *Anachronisme*, ils auront fait grande œuvre d'art. Ils ignorent que tous les trente ans, la susdite archéologie fait peau neuve, et que la calotte

béotienne à nasal et à couvre-joues, par exemple, qui est le dernier mot de la mode érudite, ira rejoindre à la ferraille le grand casque du Léonidas de David, qui fut dans son temps l'extrême expression du savoir ès-choses antiques.

Ils ignorent que c'est au feu de la vie contemporaine que les grands artistes, les esprits sagaces éclairent ces choses antiques. Les *Noces de Cana* de Véronèse eussent été piteuses sans ses gentilshommes de Venise ; M. Renan n'a pas manqué de comparer Ponce Pilate à un préfet en Basse-Bretagne, M. de Rémusat à Saint-Philotée ; et, comme me le disait l'autre jour un artiste très observateur, la force des Anglais dans l'art vient de ce qu'Ophélie est toujours *une lady* dans leur esprit. Alors, qu'est-ce donc que ce monde de l'école des Beaux-Arts, même pris dans le dessus du panier ? On y montre de la mélancolie, comme des gens sans appétit, privés de la jouissance de leurs sens et qui demeurent assis sans manger devant une table couverte de fort bonnes choses, blâmant ceux qui s'y régalent.

Ils sont mélancoliques, car ils sentent que leurs efforts ne sont pas immenses. En effet, ils se bornent : d'une part, à avoir épuré la literie antique, et restauré le bric-à-brac homérique, de l'autre, à tutoyer les *chaouchs* et les *biskris*. Ils ont fait descendre de son estrade leur modèle d'atelier à barbe noire, et l'ont campé sur un chameau, par devant le portail de Gaillon, en l'enveloppant d'une couverture de laine prêtée par le boucher d'à côté, car cette fréquentation

de l'Arabe les a rendus sanguinaires et sanglants, et, au vocabulaire italien qu'on rapporte de Rome, ils ont ajouté le *secar la cabeza* du baragouin *sabir* des moricauds de la province d'Oran.

Et c'est tout; ils s'en iront tranquillement à la postérité après ce petit voyage.

Mais auraient-ils pu être menés beaucoup plus loin par l'étrange éducation de leur jeunesse, qu'a si bien décrite un maître de dessin, M. Lecoq de Boisbaudran, dont le récit simple et exact est plus cruel que toutes les plaisanteries; par l'éducation que voici :

« Les jeunes gens qui suivent les concours font tous leurs efforts, et cela est bien naturel, pour obtenir les récompenses qui y sont attachées. Malheureusement le moyen qui leur semble généralement le plus sûr et le plus facile, c'est d'imiter les ouvrages précédemment couronnés, que l'on ne manque pas d'exposer avec honneur et apparat, comme pour les proposer en exemple et bien montrer la route qui conduit au succès. A-t-on compris toute la portée de ces incitations, en voyant le plus grand nombre des concurrents abandonner leurs propres inspirations pour suivre servilement ces données recommandées par l'École et consacrées par la réussite.

« Sauf de très rares exceptions, on n'arrive à la simple admission au grand concours, c'est-à-dire à l'entrée en loge, qu'après de longues études dirigées exclusivement vers ce but; c'est la durée de cette préparation anti-naturelle qui la rend si dangereuse pour la conservation des qualités originales.

« Les élèves qui s'y attardent finissent par ressembler à certains aspirants bacheliers, plus soucieux du diplôme que du vrai savoir.

« Deux épreuves sont exigées pour l'admission en loge : une esquisse ou composition sur un sujet donné, et une figure peinte d'après le modèle. La préparation à ces deux épreuves devient l'unique préoccupation des jeunes gens. Ils ne veulent point d'autres études que la répétition journalière de ces esquisses et de ces figures banales, toujours exécutées dans les dimensions, dans les limites de temps et dans le style habituel des concours.

« Après des années entières consacrées à de tels exercices, que peut-il rester des qualités les plus précieuses? Que deviennent la naïveté, la sincérité, le naturel? Les expositions de l'École des Beaux-Arts ne le disent que trop.

« Parfois, certains concurrents imitent le style de leur maître ou celui de tel artiste célèbre, d'autres cherchent à s'inspirer d'anciens lauréats de l'École, ceux-ci se préoccupent des derniers succès du Salon, ceux-là de quelque œuvre qui les aura vivement impressionnés. Ces différentes influences peuvent donner à quelques Expositions une variété apparente, mais rien ne ressemble moins à la diversité réelle et au caractère original des inspirations personnelles. »

Bah! messieurs, il n'y a pas de quoi être très fiers de ces points de départ, de cet élevage à la façon d'une race ovine, de cette éducation après laquelle on peut vous appeler les Dishley-mérinos de l'art. Cependant il

paraît que vous êtes très dédaigneux des tentatives d'un art qui veut s'en prendre à la vie, à la flamme moderne, dont les entrailles s'émeuvent au spectacle de la réalité et de l'existence contémporaine. Vous vous cramponnez aux genoux de Prométhée, aux ailes du Sphynx.

Eh ! savez-vous pourquoi vous le faites ? c'est pour demander au Sphynx, sans vous en douter, le secret de notre temps, et à Prométhée le feu sacré de l'âge actuel. Non, vous n'êtes pas si dédaigneux. Vous vous inquiétez de ce mouvement artistique qui dure déjà depuis longtemps, qui persévère malgré les obstacles, malgré le peu de sympathie qu'on lui montre.

Avec tout ce que vous savez, vous voudriez enfin être un peu vous-mêmes, vous commencez à en avoir jusqu'à la gorge, de cette momification, de cet écœurant embaumement de l'esprit. Vous commencez à regarder par-dessus le mur, dans le petit jardin de ceux-ci, soit pour y jeter des pierres, soit pour voir ce qu'on y fait.

Allons, la tradition est en désarroi, vos efforts pour la compliquer en témoignent bien assez, et vous sentez le besoin d'ouvrir ce jour sur la rue dont n'est point satisfait votre guide, l'honorable et habile peintre-écrivain si courtois, si ironique et si désenchanté dans ses dires. Vous auriez bien envie, vous aussi, d'entrer dans la vie.

La tradition est en désarroi, mais elle est la tradition, et elle représente les anciennes et magnifiques formules des âges précédents. Vous êtes attachés à la glèbe par les légitimistes de l'art; ceux d'ici passent pour des

révolutionnaires artistiques. Le combat n'est vraiment qu'entre eux et vous, et ils n'ont d'estime que pour vous parmi leurs adversaires. Vous méritez l'affranchissement. Ils vous l'apporteront. Mais auparavant, peut-être, vous viendra-t-il par les femmes. Par les femmes ? Pourquoi non.

N'est-ce pas bien étrange, lisé-je dans une lettre de ce peintre observateur qui m'a fourni déjà une note intéressante, n'est-ce pas bien étrange ? « Un sculpteur, un peintre ont pour femme, pour maîtresse, une femme qui a un nez retroussé, de petits yeux, qui est mince, légère, vive. Ils aiment dans cette femme jusqu'à ses défauts. Ils se sont peut être jetés en plein drame pour qu'elle fût à eux ! Or, cette femme qui est l'idéal de leur cœur et de leur esprit, qui a éveillé et fait jouer la vérité de leur goût, de leur sensibilité et de leur *invention*, puisqu'ils l'ont trouvée et élue, est absolument le contraire du *féminin* qu'ils s'obstinent à mettre dans leurs tableaux et leurs statues. Ils s'en retournent en Grèce, aux femmes sombres, sévères, fortes comme des chevaux. Le nez retroussé qui les délecte le soir, ils le trahissent le matin et le font droit; ils s'en meurent d'ennui ou bien ils apportent à leur ouvrage la gaîté et l'effort de *pensée* d'un cartonnier qui sait bien coller, et qui se demande où il ira *rigoler*, après sa journée faite. »

Peut-être, quelque jour, la femme française vivante, au nez retroussé, délogera-t-elle la femme grecque en marbre, au nez droit, au menton épais, qui s'est encastrée dans vos cervelles, comme un débris de vieille frise

dans le mur que s'est fait un maçon après des fouilles. Ce jour là, l'artiste tressaillera sous l'adroit colleur de cartonnages.

Au surplus, elle est bien malade chez vous, la femme grecque, à voir comme vous la reproduisez toujours hâve, livide ou jaune, trébuchante, avec des yeux creux et hagards. Elle a été tant de fois emmenée à l'École de Rome qu'elle a attrapé la *mal'aria*.

En attendant, venez regarder dans le jardinet de de ceux d'ici, vous verrez qu'on tente d'y créer de pied en cap un art tout moderne, tout imprégné de nos alentours, de nos sentiments, des choses de notre époque.

Autant, il est vrai, le lieu commun est facile à exprimer, à varier, à moduler dans tous les tons, autant l'idée neuve est exposée à balbutier dans ses premières expressions.

L'avantage matériel, rhétorique, est donc jusqu'ici du côté du quai Malaquais, il serait puéril de le nier. Mais il s'en faut de beaucoup que le monde du quai Malaquais ait raison.

Ce qui a fait la force des hommes de la Renaissance et des primitifs, c'est que, sous le voile antique, et il ne faut même pas dire le voile, mais simplement l'étiquette antique, ils ont exprimé les mœurs, les costumes et les décors de leur temps, rendu leur vie personnelle, enregistré une époque. Ils l'ont fait naïvement, sans critique, sans discussion, sans avoir besoin, comme nous, de démêler la voie juste parmi les fausses pistes.

Nous en sommes arrivés, laborieusement et grâce à

des exemples éclatants, nous en sommes arrivés en littérature à mettre la chose hors de contestation. La haute littérature d'art contemporaine est réaliste, en affectant les formes et les procédés les plus variés. Celui qui écrit ces lignes a contribué à déterminer ce mouvement dont il a été l'un des premiers à donner la nette formule esthétique il y a près de vingt ans.

La peinture est tenue d'entrer dans ce mouvement que des artistes de grand talent s'efforcent de lui imprimer depuis que Courbet a, comme Balzac, tracé le sillon d'une façon si vigoureuse. Elle y est tenue d'autant plus, qu'elle est, quelque conventionnelle qu'on voudra, le moins conventionnel de tous les arts, le seul qui *réalise* effectivement les personnages et les objets, celui qui *fixe*, sans laisser de doute ni de vague, les figures, les costumes et les fonds, celui qui *imite*, qui *montre*, qui *résume* le mieux, n'en déplaise à tous les artifices et les procédés.

Quant aux groupes artistiques qui agissent en dehors de l'École des Beaux-Arts, s'y rattachant par quelque fil qu'ils traînent à la patte, ce sont des hybrides.

Les uns viennent de cet atelier d'archéologie anecdotique universel où l'on opère le costumage depuis le casque du mirmillon romain jusqu'au petit chapeau du premier consul, où l'on possède des méthodes d'exécution très sûres, une façon de modeler établie une fois pour toutes, où l'on se livre à froid à une espèce de carnaval sentencieux. Ils ont renchéri sur le maître, demandé aux comédiens de leur enseigner quelques

grimaces de théâtre à mettre sur la face, invariablement la même, de leurs petits marquis, de leurs incroyables, de leurs pages, moines et archers copiés avec conscience d'après des commissionnaires qu'ils ont affublés d'oripeaux trop frais ou trop fanés. Ceux-là semblent se promener toujours avec conviction à la suite d'un *lavoir* fêtant la mi-carême.

D'autres, qui sont leurs rivaux, ont trouvé des chatoiements, des éclats, des oppositions étincelantes, en marchant derrière Fortuny, tout un virtuosisme d'arpéges, de trilles, de chiffons, de crêpons, qui ne procèdent d'aucune loi d'observation, , d'aucune pensée, d'aucun vouloir d'examen. Ils ont chiffonné, maquillé, troussé la nature, l'ont couverte de papillotes. Ils la traitent en coiffeurs, et la préparent pour une opérette. L'industrie, le commerce tiennent une part trop considérable dans leur affaire.

Quand j'aurai compté encore les peintres qui se sont attachés à l'État-major, qui passent leur temps entre le tambour et la trompette, et auxquels on ne peut reprocher que d'être trop faciles, point assez pénétrants, point assez peintres ni assez dessinateurs, et, disons-le, point assez convaincus, bien que quelques uns d'entre eux aient grande bonne volonté et beaucoup d'esprit, le dénombrement sera achevé.

Le débat n'est donc vraiment qu'entre l'art ancien et le nouvel art, entre le vieux tableau et le jeune tableau. L'*idée* qui expose dans les galeries Durand-Ruel n'a d'adversaires qu'à l'École et à l'Institut. C'est là seule-

ment qu'elle peut, doit et désire faire des convertis. Ce n'est aussi qu'à l'École et à l'Institut qu'elle a trouvé justice.

Ingres et ses principaux élèves admiraient Courbet; Flandrin encourageait beaucoup cet autre peintre réaliste, maintenant fixé en Angleterre, épris de scènes contemporaines religieuses, d'où il a su dégager tant de naïveté et de grandeur, soit dans ses tableaux, soit dans ses puissantes eaux-fortes.

Le mouvement, en effet, a déjà ses racines. Il est au moins d'avant-hier, et non pas d'hier seulement. C'est peu à peu qu'il s'est dégagé, qu'il a abandonné le *vieux jeu*, qu'il est venu au *plein air*, au *vrai soleil*, qu'il a retrouvé l'originalité et l'imprévu, c'est-à dire la saveur dans les sujets et dans la composition de ses toiles, qu'il a apporté un dessin pénétrant, épousant le caractère des êtres et des choses modernes, les suivant au besoin avec une sagacité infinie dans leurs allures, dans leur ntimité professionnelle, dans le geste et le sentiment intérieur de leur classe et de leur rang.

Je mêle ici des efforts et des tempéraments distincts; mais qui sont ensemble dans la recherche et dans la tentative.

Les origines de ces efforts, les premières manifestations de ces tempéraments, on les retrouve à partir de l'atelier de Courbet, entre l'*Enterrement d'Ornans* et les *Demoiselles de village*; elles sont chez le grand Ingres, et le grand Millet, ces esprits pieux et naïfs, ces hommes de puissant instinct; chez Ingres, qui s'est assis sur le

tabouret d'ivoire avec Homère et qui s'est mêlé à la foule qui regardait Phidias travailler au Parthénon, mais qui ne rapportait de la Grèce que le respect de la nature et revint vivre avec la famille Robillard comme avec le comte Molé et le duc d'Orléans, n'hésitant et ne trichant jamais devant les formes modernes, exécutant ces portraits rigoureux, violents, étranges, tant ils sont simples et vrais, et qui n'eussent pas déparé une salle de refusés; chez Millet, cet Homère de la campagne moderne, qui regarda le soleil jusqu'à en devenir aveugle; qui a montré le paysan dans les labours comme un animal parmi les bœufs, les porcs et les moutons, qui a adoré la *terre* et l'a faite si ingénue, si noble, si rude et déjà couverte d'irradiations lumineuses.

Elles sont aussi chez le grand Corot et chez son disciple Chintreuil, cet homme qui *cherchait* toujours, et que la nature semble avoir aimé tant elle lui a fait de révélations. Puis elles se montrent parmi quelques élèves d'un professeur de dessin, dont le nom est attaché spécialement à une méthode dite d'*éducation de la mémoire pittoresque,* mais dont le principal mérite aura été de laisser se développer l'originalité, le caractère personnel de ceux qui étudiaient auprès de lui, au lieu de vouloir les ramener à une manière commune, à un joug de procédés inviolables.

En même temps ce peintre de Hollande aux tonalités si justes, et qui a fini par envelopper ses moulins, ses clochers, ses vergues de navires, sous des vibrations grises et violettes si délicates; cet autre peintre de

Honfleur qui notait et analysait si profondément les ciels de la mer et qui nous a donné la vérité des marines, ont apporté tous deux leur contingent à cette expédition pleine d'élans, où l'on se flatte de doubler le cap de Bonne-Espérance de l'art, et de découvrir des passages nouveaux.

Au Salon des refusés de 1863, apparurent, hardis et convaincus, les chercheurs. Plusieurs d'entre eux ont, depuis, obtenu des médailles, ou se trouvent en assez belle situation de renom, soit à Londres, soit à Paris.

J'ai déjà signalé le peintre de l'*Ex-voto*, ce tableau qui parut en 1861. Il était bien moderne, ce tableau-là, et il avait l'ingénuité et la grandeur des œuvres du quinzième siècle. Que représentait-il ? De vieilles femmes *communes*, habillées de vêtements *communs* ; mais la stupidité rigide et machinale que l'existence pénible et étroite des humbles donnait à ces faces crevassées et flétries, jaillissait avec une profonde intensité. Tout ce qui peut frapper chez des êtres, retenir devant eux, tout le significatif, le concentré, l'imprévu de la vie rayonnait autour de ces vieilles créatures.

Un autre, un Américain, exposait, il y a trois ans, dans ces mêmes galeries Durand-Ruel, de surprenants portraits et des variations d'une infinie délicatesse sur des teintes crépusculaires, diffuses, vaporeuses, qui ne sont ni le jour ni la nuit. Un troisième s'est créé un pinceau harmonieux, discrètement riche, absolument personnel, est devenu le plus merveilleux peintre de fleurs de l'époque et a réuni, dans de bien curieuses

séries, les figures d'artistes et de littérateurs nos contemporains, s'annonçant comme un étonnant peintre de personnages, comme on le verra encore mieux dans l'avenir. Un autre, enfin, a multiplié les affirmations les plus audacieuses, a soutenu la lutte la plus acharnée, a ouvert non plus seulement un jour, mais des fenêtres toutes grandes, mais des brèches, sur le *plein air et le vrai soleil*, a pris la tête du mouvement et a maintes fois livré au public, avec une candeur et un courage qui le rapprochent des hommes de génie, les œuvres les plus neuves, les plus entachées de défauts, les mieux *ceinturées* de qualités, œuvres pleines d'ampleur et d'accent, criant à part de toutes les autres, et où l'expression la plus forte heurte nécessairement les hésitations d'un sentiment qui, presque entièrement neuf, n'a pas encore tous ses moyens de prendre corps et réalisation.

Je ne nomme point ces artistes, puisqu'ils n'exposent pas ici cette année. Mais il se pourra que les années suivantes ils ne craignent pas de venir dans un lieu où leurs bannières sont arborées et leurs cris de guerre inscrits sur les murs.

Au mouvement se rattachaient aussi jadis le peintre des *cuisiniers*, ainsi que le peintre des chaudrons et des poissons; mais celui-ci est retourné au *vieux jeu*, et celui-là a cherché un refuge, une casemate dans le noir de fumée. Ils semblaient autrefois plus disposés à laisser venir à eux la nature claire et riante, ceinte de son arc-en-ciel, *attendrie* des reflets de la lumière et enri-

chie des irisations qui se jouent dans l'air comme dans un prisme.

Le peintre belge, d'un grand talent, qui n'expose plus depuis longtemps, et que les siens appelaient l'homme de la *modernité*, était, lui aussi, du mouvement, et il en est toujours. Il faut noter encore ce jeune peintre de portraits, au faire sain et solide, mais sans recherches, que le succès n'abandonne plus ; il était parti avec le mouvement, il était frère d'art, il était *matelot* avec quelques-uns de ceux dont j'ai parlé tout à l'heure. Il a préféré rentrer dans les conditions communes et déterminées de l'exécution, se contentant d'occuper le haut de l'échelle dans la moyenne bourgeoise des artistes, ne trempant plus que le bout du doigt dans l'art original où il avait été bercé et élevé, où il avait plongé jusqu'au cou.

Enfin, Méryon le graveur en était, et aussi cet autre graveur, peintre et dessinateur, si remarquable portraitiste, à la façon d'Holbein, aujourd'hui absorbé par la décoration des faïences ; et puis en est encore ce jeune peintre napolitain qui aime à représenter le mouvement des rues de Londres ou de Paris.

Les voilà donc, ces artistes qui exposent dans les galeries Durand-Ruel, rattachés à ceux qui les ont précédés ou qui les accompagnent. Ils ne sont plus isolés. Il ne faut pas les considérer comme livrés à leurs propres forces.

J'ai donc moins en vue l'exposition actuelle que la *cause* et l'*idée*.

Qu'apportent donc celles-ci, qu'apporte donc le mouvement, et par conséquent qu'apportent-ils donc ces artistes qui prennent la tradition corps à corps, qui l'admirent et veulent la détruire, qui la reconnaissent grande et forte et par cela même s'y attaquent?

Pourquoi donc s'intéresse-t-on à eux ; pourquoi donc leur pardonne-t-on de n'apporter trop souvent, et tant soit peu paresseusement, que des esquisses, des sommaires abrégés?

C'est que, vraiment, c'est une grande surprise, à une époque comme celle-ci, où il paraissait qu'il n'y avait plus rien à trouver ; à une époque où l'on a tellement analysé les périodes antérieures, où l'on est comme étouffé sous la masse et le poids des créations des siècles passés, c'est vraiment une surprise que de voir jaillir soudainement des données nouvelles, une création spéciale. Un jeune rameau s'est développé sur le vieux tronc de l'art. Se couvrira-t-il de feuilles, de fleurs et de fruits ? Étendra-t-il son ombre sur de futures générations? Je l'espère.

Qu'ont-ils donc apporté?

Une coloration, un dessin et une série de vues originales.

Dans le nombre, les uns se bornent à transformer la tradition et s'efforcent de traduire le monde moderne sans beaucoup s'écarter des anciennes et magnifiques formules qui ont servi à exprimer les mondes précédents, les autres écartent d'un coup les procédés d'autrefois.

Dans la coloration, ils ont fait une véritable découverte, dont l'origine ne peut se retrouver ailleurs, ni chez les Hollandais, ni dans les tons clairs de la fresque, ni dans les tonalités légères du dix-huitième siècle. Ils ne se sont pas seulement préoccupés de ce jeu fin et souple des colorations qui résulte de l'observation des valeurs les plus délicates dans les tons ou qui s'opposent ou qui se pénètrent l'un l'autre. La découverte de ceux d'ici consiste proprement à avoir reconnu que la grande lumière *décolore* les tons, que le soleil reflété par les objets tend, à force de clarté, à les ramener à cette unité lumineuse qui fond ses sept rayons prismatiques en un seul éclat incolore, qui est la lumière.

D'intuition en intuition, ils en sont arrivés peu à peu à décomposer la lueur solaire en ses rayons, en ses éléments, et à recomposer son unité par l'harmonie générale des irisations qu'ils répandent sur leurs toiles. Au point de vue de la délicatesse de l'œil, de la subtile pénétration du coloris, c'est un résultat tout à fait extraordinaire. Le plus savant physicien ne pourrait rien reprocher à leurs analyses de la lumière.

A ce propos, on a parlé des Japonais, et on a prétendu que ces peintres n'allaient pas plus loin que d'imiter les impressions en couleurs sur papier qu'on fait au Japon.

Je disais plus haut qu'on était parti pour doubler le cap de Bonne-Espérance de l'art. N'était-ce donc pas pour aller dans l'Extrême-Orient ? Et si l'instinct des peuples de l'Asie qui vivent dans le perpétuel éblouisse-

ment du soleil, les a poussés à reproduire la sensation constante dont ils étaient frappés, c'est-à-dire celle de tons clairs et mats, prodigieusement vifs et légers, et d'une valeur lumineuse presque également répandue partout, pourquoi ne pas interroger cet instinct placé, pour observer, aux sources mêmes de l'éclat solaire?

L'œil mélancolique et fier des Hindous, les grands yeux langoureux et absorbés des Persans, l'œil bridé, vif, mobile des Chinois et des Japonais n'ont-ils pas su mêler à leurs grands cris de couleur, de fines, douces, neutres, exquises harmonies de tons?

Les romantiques ignoraient absolument tous ces faits de la lumière, que les Vénitiens avaient cependant entrevus. Quant à l'École des Beaux-Arts, elle n'a jamais eu à s'en préoccuper, puisqu'on n'y peint que d'après le vieux tableau et qu'on s'y est débarrassé de la nature.

Le romantique, dans ses études de lumière, ne connaissait que la bande orangée du soleil couchant au-dessus de collines sombres, ou des empâtements de blanc teinté soit de jaune de chrome, soit de laque rose, qu'il jetait à travers les opacités bitumineuses de ses dessous de bois. Pas de lumière sans bitume, sans noir d'ivoire, sans bleu de Prusse, sans repoussoirs qui, disait-on, font paraître le ton plus chaud, plus monté. Il croyait que la lumière colorait, excitait le ton, et il était persuadé qu'elle n'existait qu'à condition d'être entourée de ténèbres. La cave avec un jet de clarté arrivant par un étroit soupirail, tel a été l'idéal qui gouvernait le romantique. Encore aujourd'hui, en tous pays, le paysage

est traité comme un fond de cheminée ou un intérieur d'arrière-boutique.

Cependant tout le monde, au milieu de l'été, a traversé quelques trentaines de lieues de paysage, et a pu voir comme le coteau, le pré, le champ, s'évanouissaient pour ainsi dire en un seul reflet lumineux qu'ils reçoivent du ciel et lui renvoient ; car telle est la loi qui engendre la clarté dans la nature : à côté du rayon spécial bleu, vert, ou composé qu'absorbe chaque substance, et, par dessus ce rayon, elle reflète et l'ensemble de tous les rayons et la teinte de la voûte qui recouvre la terre. Eh bien, pour la première fois des peintres ont compris et reproduit ou tenté de reproduire ces phénomènes ; dans telle de leurs toiles on sent vibrer et palpiter la lumière et la chaleur ; on sent un enivrement de clarté qui, pour les peintres élevés hors et contre nature, est chose sans mérite, sans importance, beaucoup trop claire, trop nette, trop crue, trop formelle.

Je passe au dessin.

On conçoit bien que parmi ceux-ci comme ailleurs, subsiste la perpétuelle dualité des coloristes et des dessinateurs. Donc, quand je parle de la coloration, on doit ne penser qu'à ceux qu'elle entraîne ; et quand je parle du dessin, il ne faut voir que ceux dont il est le tempérament particulier.

Dans son *Essai sur la peinture*, à la suite du *Salon de 1765*, le grand Diderot fixait l'*idéal* du dessin moderne, du dessin d'observation, du dessin selon la nature :

« Nous disons d'un homme qui passe dans la rue, qu'il est mal fait. Oui, selon nos pauvres règles ; mais selon la nature c'est autre chose. Nous disons d'une statue qu'elle est dans les proportions les plus belles. Oui, d'après nos pauvres règles ; mais selon la nature !...

« Si j'étais initié aux mystères de l'art, je saurais peut-être jusqu'où l'artiste doit s'assujettir aux proportions reçues, et je vous le dirais. Mais ce que je sais, c'est qu'elles ne tiennent point contre le despotisme de la nature, et que l'âge et la condition en entraînent le sacrifice en cent manières diverses ; je n'ai jamais entendu accuser une figure d'être mal dessinée, lorsqu'elle montrait bien, dans son organisation extérieure, l'âge et l'habitude ou la facilité de remplir ses fonctions journalières. Ce sont ces fonctions qui déterminent et la grandeur entière de la figure, et la vraie proportion de chaque membre, et leur ensemble : c'est de là que je vois sortir, et l'enfant, et l'homme adulte, et le vieillard, et l'homme sauvage, et l'homme policé, et le magistrat, et le militaire, et le portefaix. S'il y a une figure difficile à trouver, ce serait celle d'un homme de vingt cinq ans, qui serait né subitement du limon de la terre, et qui n'aurait encore rien fait ; mais cet homme est une chimère. »

Ce n'est pas la calligraphie du trait ou du contour, ce n'est pas une élégance décorative dans les lignes, une imitation des figures grecques de la Renaissance qu'on poursuit à présent. Le même Diderot, après avoir décrit la construction d'un bossu, disait : « Couvrez cette figure, n'en montrez que les pieds à la nature, et la

nature dira sans hésiter : ces pieds sont ceux d'un bossu. »

Cet homme extraordinaire est au seuil de tout ce que l'art du dix-neuvième siècle aura voulu réaliser.

Et ce que veut le dessin, dans ses modernes ambitions, c'est justement de reconnaître si étroitement la nature, de l'accoler si fortement qu'il soit irréprochable dans tous les rapports des formes, qu'il sache l'inépuisable diversité des caractères. Adieu le corps humain, traité comme un vase, au point de vue du galbe décoratif; adieu l'uniforme monotomie de la charpente, de l'écorché saillant sous le nu ; ce qu'il nous faut, c'est la note spéciale de l'individu moderne, dans son vêtement, au milieu de ses habitudes sociales, chez lui ou dans la rue. La donnée devient singulièrement aiguë, c'est l'emmanchement d'un flambeau avec le crayon, c'est l'étude des reflets moraux sur les physionomies et sur l'habit, l'observation de l'intimité de l'homme avec son appartement, du trait spécial que lui imprime sa profession, des gestes qu'elle l'entraîne à faire, des coupes d'aspect sous lesquelles il se développe et s'accentue le mieux.

Avec un dos, nous voulons que se révèle un tempérament, un âge, un état social; par une paire de mains, nous devons exprimer un magistrat ou un commerçant; par un geste, toute une suite de sentiments. La physionomie nous dira qu'à coup sûr celui-ci est un homme rangé, sec et méticuleux, et que celui-là est l'insouciance et le désordre même. L'attitude nous apprendra que ce personnage va à un rendez-vous d'affaires, et que cet

autre revient d'un rendez-vous d'amour. « Un homme ouvre une porte, il entre, cela suffit : on voit qu'il a a perdu sa fille ! » Des mains qu'on tient dans les poches pourront être éloquentes. Le crayon sera trempé dans le suc de la vie. On ne verra plus simplement des lignes mesurées au compas, mais des formes animées, expressives, logiquement déduites les unes des autres...

Mais le dessin, c'est le moyen tellement individuel et tellement indispensable qu'on ne peut pas lui demander de méthodes, de procédés ou de vues, Il se confond absolument avec le but, et demeure l'inséparable compagnon de l'idée.

Aussi la série des idées nouvelles s'est-elle formée surtout dans le cerveau d'un dessinateur, un des nôtres, un de ceux qui exposent dans ces salles, un homme du plus rare talent et du plus rare esprit. Assez de gens ont profité de ses conceptions, de ses désintéressements artistiques, pour que justice lui soit rendue, et que connue soit la source où bien des peintres auront puisé, qui se garderaient fort de la révéler, s'il plaisait encore à cet artiste d'exercer ses facultés en prodigue, en *philanthrope* de l'art, non en homme d'affaires comme tant d'autres.

L'idée, la première idée a été d'enlever la cloison qui sépare l'atelier de la vie commune, ou d'y ouvrir ce jour sur la rue qui choque l'écrivain de la *Revue des Deux Mondes*. Il fallait faire sortir le peintre de sa tabatière, de son cloître où il n'est en relations qu'avec le ciel, et le ramener parmi les hommes, dans le monde.

On lui a montré ensuite, ce qu'il ignorait complétement, que notre existence se passe dans des chambres ou dans la rue, et que les chambres, la rue, ont leurs lois spéciales de lumière et d'expression.

Il y a pour l'observateur toute une logique de coloration et de dessin qui découle d'un aspect, selon qu'il est pris à telle heure, en telle saison, en tel endroit. Cet aspect ne s'exprime pas, cette logique ne se détermine pas en accolant des étoffes vénitiennes sur des fonds flamands, en faisant luire des jours d'atelier sur de vieux bahuts et des potiches. Il faut éviter, si l'on veut être vrai, de mélanger les temps et les milieux, les heures et les sources lumineuses. Les ombres veloutés, les clartés dorées des intérieurs hollandais viennent de la structure des maisons, des fenêtres à petits carreaux séparés par des meneaux de plomb, des rues sur canaux pleines de buée. Chez nous, les valeurs des tons dans les intérieurs jouent avec d'infinies variétés, selon qu'on est au premier étage ou au quatrième, que le logis est très meublé et très tapissé, ou qu'il est maigrement garni ; une atmosphère se crée ainsi dans chaque intérieur, de même qu'un air de famille entre tous les meubles et les objets qui le remplissent. La fréquence, la multiplicité et la disposition des glaces dont on orne les appartements, le nombre des objets qu'on accroche aux murs, toutes ces choses ont amené dans nos demeures, soit un genre de mystère soit une espèce de clarté qui ne peuvent plus se rendre par les moyens et les accords flamands, même en y ajoutant les formules vénitiennes, ni par les

combinaisons de jour et d'arrangement qu'on peut imaginer dans l'atelier le mieux machiné.

Si l'on suppose, par exemple, qu'à un moment donné on puisse prendre la photographie colorée d'un intérieur, on aura un accord parfait, une expression typique et vraie, les choses participant toutes d'un même sentiment ; qu'on attende, et qu'un nuage venant à voiler le jour, on tire aussitôt une nouvelle épreuve, on obtiendra un résultat analogue au premier. C'est à l'observation de suppléer à ces moyens d'exécution instantanés qu'on ne possède pas, et de conserver intacts le souvenir des aspects qu'ils auraient rendus. Mais que maintenant on prenne une partie des détails de la première épreuve et qu'on les joigne à une partie des détails de la seconde pour en former un tableau ! Alors, homogénéité, accord, vérité de l'impression, tout aura disparu, remplacé par une note fausse, inexpressive. C'est pourtant ce que font tous les jours les peintres qui ne daignent pas observer et se servent d'extraits de la peinture déjà faite.

Et puisque nous accolons étroitement la nature, nous ne séparerons plus le personnage du fond d'appartement ni du fond de rue. Il ne nous apparaît jamais, dans l'existence, sur des fonds neutres, vides et vagues. Mais autour de lui et derrière lui sont des meubles, des cheminées, des tentures de murailles, une paroi qui exprime sa fortune, sa classe, son métier : il sera à son piano, ou il examinera son échantillon de coton dans son bureau commercial, ou il attendra derrière le décor

le moment d'entrer en scène, ou il appliquera le fer à repasser sur la table à tréteaux, ou bien il sera en train de déjeuner dans sa famille, ou il s'asseoira dans son fauteuil pour ruminer auprès de sa table de travail, ou il évitera des voitures en traversant la rue, ou regardera l'heure à sa montre en pressant le pas sur la place publique. Son repos ne sera pas une pause, ni une pose sans but, sans signification devant l'objectif du photographe, son repos sera dans la vie comme son action.

Le langage de l'appartement vide devra être assez net pour qu'on en puisse déduire le caractère et les habitudes de celui qui l'habite ; et la rue dira par ses passants quelle heure de la journée il est, quel moment de la vie publique est figuré.

Les aspects des choses et des gens ont mille manières d'être imprévues, dans la réalité. Notre point de vue n'est pas toujours au centre d'une pièce avec ses deux parois latérales qui fuient vers celle du fond ; il ne ramène pas toujours les lignes et les angles des corniches avec une régularité et une symétrie mathématiques; il n'est pas toujours libre non plus de supprimer les grands déroulements de terrain et de plancher au premier plan; il est quelquefois très haut, quelquefois très bas, perdant le plafond, ramassant les objets dans les dessous, coupant les meubles inopinément. Notre œil arrêté de côté à une certaine distance de nous, semble borné par un cadre, et il ne voit les objets latéraux qu'engagés dans le bord de ce cadre.

Du dedans, c'est par la fenêtre que nous communi-

quons avec le dehors; la fenêtre est encore un cadre qui nous accompagne sans cesse, durant le temps que nous passons au logis, et ce temps est considérable. Le cadre de la fenêtre, selon que nous en sommes loin ou près, que nous nous tenons assis ou debout, découpe le spectacle extérieur de la manière la plus inattendue, la plus changeante, nous procurant l'éternelle variété, l'impromptu qui est une des grandes saveurs de la réalité.

Si l'on prend à son tour le personnage soit dans la chambre, soit dans la rue, il n'est pas toujours à égale distance de deux objets parallèles, en ligne droite; il est plus resserré d'un côté que de l'autre par l'espace; en un mot, il n'est jamais au centre de la toile, au centre du décor. Il ne se montre pas constamment entier, tantôt il apparaît coupé à mi-jambe, à mi-corps, tranché longitudinalement. Une autre fois, l'œil l'embrasse de tout près, dans toute sa grandeur, et rejette très loin dans les petitesses de la perspective, tout le reste d'une foule de la rue ou des groupes rassemblés dans un endroit public. Le détail de toutes ces coupes serait infini, comme serait infinie l'indication de tous les décors : le chemin de fer, le magasin de nouveautés, les échafaudages de construction, les lignes de becs de gaz, les bancs de boulevard avec les kiosques de journaux, l'omnibus et l'équipage, le café avec ses billards, le restaurant avec ses nappes et ses couverts dressés.

On a essayé de rendre la marche, le mouvement, la trépidation et l'entrecroisement des passants, comme on a essayé de rendre le tremblement des feuilles, le fris-

sonnement de l'eau et la vibration de l'air inondé de lumière, comme à côté des irisations des rayons solaires, on a su saisir les douces enveloppes du jour gris.

Mais que de choses le paysage n'a pas encore songé à exprimer ! Le sens de la *construction* du sol manque à presque tous les paysagistes. Si les collines ont telle forme, les arbres se grouperont de telle façon, les maisons se blottiront de telle manière parmi les terrains, la rivière aura des bords particuliers; le type d'un pays se développera. On n'a pas encore su bien rendre la nature française. Et puisqu'on en a fini avec les colorations rustiques, qu'on en a fait une petite partie fine qui s'est terminée un peu en griserie, il serait temps d'appeler maintenant les *formes* au banquet.

Au moins, a-t-il semblé préférable de peindre entièrement le paysage sur le terrain même, non d'après une étude qu'on rapporte à l'atelier et dont on perd peu à peu le sentiment premier. Reconnaissez-le, à peu de chose près, tout est neuf ou veut être libre dans ce mouvement. La gravure se tourmente de procédés, elle aussi.

La voilà qui reprend la pointe sèche et s'en sert comme d'un crayon, abordant directement la plaque et traçant l'œuvre d'un seul coup; la voilà qui jette des accents inattendus dans l'eau-forte en employant le burin; la voilà qui varie chaque planche à l'eau-forte, l'éclaircit, l'*emmystérise*, la peint littéralement par un ingénieux maniement de l'encre au moment de l'impression.

Les sujets de l'art, enfin, ont convié à leurs rendez-vous les simplicités intimes de l'existence générale, aussi bien que les singularités les plus particulières de la profession.

Il y a vingt ans, j'écrivais, m'occupant justement des sujets en peinture :

« J'ai vu une société, des actions et des faits, des professions, des figures et des milieux divers. J'ai vu des comédies de gestes et de visages qui étaient vraiment *à peindre*. J'ai vu un grand mouvement de groupes formé par les relations des gens, lorsqu'ils se rencontrent sur différents terrains de la vie : à l'église, dans la salle à manger, au salon, au cimetière, sur le champ de manœuvre, à l'atelier, à la Chambre, partout. Les différences d'habit jouaient un grand rôle et concouraient avec des différences de physionomies, d'allures, de sentiments et d'actes. Tout me semblait arrangé comme si le monde eût été fait uniquement pour la joie des peintres, la joie des yeux. »

J'entrevoyais la peinture abordant de vastes séries sur les gens du monde, les prêtres, les soldats, les paysans, les ouvriers, les marchands, séries où les personnages se varieraient dans leurs fonctions propres, et se rapprocheraient dans les scènes communes à tous : les mariages, les baptêmes, les naissances, les successions, les fêtes, les intérieurs de famille ; surtout des scènes se *passant souvent* et exprimant bien, par conséquent, la vie générale d'un pays.

J'aurais cru qu'un peintre qu'eût séduit ce spectacle

immense, aurait fini par marcher avec une fermeté, un calme, une sûreté et une largeur de vues qui n'appartiennent peut-être à aucun des hommes d'à présent, et par acquérir une grande supériorité d'exécution et de sentiment.

Mais, me demandera-t-on, où est donc tout cela ?

Tout cela est en partie réalisé ici, en partie au dehors, et est en partie à l'horizon. Tout cela est en tableaux déjà faits, et aussi en esquisses, en projets, en désirs et en discussion. Ce n'est point sans quelque confusion que l'art se débat de la sorte.

Ce sont moins gens voulant tous nettement et fermement la même chose qui viennent successivement à ce carrefour d'où rayonnent plusieurs sentiers, que des tempéraments avant tout indépendants. Ils n'y viennent pas non plus chercher des dogmes, mais des exemples de liberté.

Des originalités avec des excentricités et des ingénuités, des visionnaires à côté d'observateurs profonds, des ignorants naïfs à côté de savants qui veulent retrouver la naïveté des ignorants; de vraies voluptés de peinture, pour ceux qui la connaissent et qui l'aiment, à côté d'essais malheureux qui froissent les nerfs; l'idée fermentant dans tel cerveau, l'audace presque inconsciente jaillissant sous tel pinceau. Voilà la réunion.

Le public est exposé à un malentendu avec plusieurs des artistes qui mènent le mouvement. Il n'admet guère et ne comprend que la correction, il veut le fini avant tout. L'artiste, charmé des délicatesses ou des éclats de

la coloration, du caractère d'un geste, d'un groupement, s'inquiète beaucoup moins de ce fini, de cette correction, les seules qualités de ceux qui ne sont point artistes. Parmi les nouveaux, parmi les nôtres, s'il en était pour qui l'affranchissement devînt une question un peu trop simple, et qui trouvassent doux que la beauté de l'art consistât à peindre sans gêne, sans peine et sans douleur, il serait fait justice de telles prétentions.

Mais, en général, c'est qu'ils veulent faire sans solennité, gaiement et avec abandon.

D'ailleurs, il importe peu que le public ne comprenne pas; il importe davantage que les artistes comprennent, et devant eux on peut exposer des esquisses, des préparations, des dessous, où la pensée, le dessein et le dessin du peintre s'expriment souvent avec plus de rapidité, plus de concentration, où l'on voit mieux la grâce, la vigueur, l'observation aiguë et décisive, que dans l'œuvre élaborée, car on étonnera bien des gens et même bien des écoliers en peinture, en leur apprenant que telles ou telles de ces choses, qu'ils croient n'être que des barbouillages, recèlent et décèlent au plus haut degré la grâce, la vigueur, l'observation aiguë et décisive, la sensation délicate et intense.

Laissez faire, laisser passer. Ne voyez-vous pas dans ces tentatives le besoin nerveux et irrésistible d'échapper au convenu, au banal, au traditionnel, de se retrouver soi-même, de courir loin de cette bureaucratie de l'esprit, tout en règlements, qui pèse sur nous en ce pays, de dégager son front de la calotte de plomb des

routines et des rengaînes, d'abandonner enfin cette pâture commune où l'on tond en troupeaux.

On les a traités de fous ; eh bien ! j'admets qu'ils le soient, mais le petit doigt d'un extravagant vaut mieux certes que toute la tête d'un homme banal !

Ils ne sont pas si fous.

On peut appliquer à ce monde quelques-unes des curieuses et belles pensées de Constable, que certains des nôtres peuvent répéter avec lui :

« Je sais que l'exécution de mes peintures est *singulière*, mais j'aime cette règle de Sterne : Ne prenez aucun souci des dogmes des écoles, et allez droit au cœur comme vous pourrez.

« On pensera ce que l'on voudra de mon art, ce que je sais, c'est que c'est vraiment le mien.

« Deux routes peuvent conduire à la renommée ; la première est l'art d'imitation, la seconde est l'art qui ne relève que de lui-même, l'art original. Les avantages de l'art d'imitation sont que, comme il répète les œuvres des maîtres, que l'œil est depuis longtemps accoutumé à admirer, il est rapidement remarqué et estimé, tandis que l'art qui veut n'être le copiste de personne, qui a l'ambition de ne faire que ce qu'il voit et ce qu'il sent dans la nature, ne parvient que lentement à l'estime, la plupart de ceux qui regardent les œuvres d'art n'étant point capables d'apprécier ce qui sort de la routine.

« C'est ainsi que l'ignorance publique favorise la *paresse* des artistes et les pousse à l'imitation. Elle loue volontiers des pastiches faits d'après les grands maîtres, elle

s'éloigne de tout ce qui est interprétation nouvelle et hardie de la nature ; c'est lettre close pour elle.

« Rien de plus triste, dit Bacon, que d'entendre donner le nom de sage aux gens rusés; or, les maniéristes sont des peintres rusés, et le malheur est qu'on confond souvent les œuvres maniérées avec les œuvres sincères....

« Lorsque je m'asseois, le crayon ou le pinceau à la main, devant une scène de la nature, mon premier soin est d'oublier que j'aie jamais vu aucune peinture.

« Jamais je n'ai rien vu de laid dans la nature.

(Diderot s'écriera, lui, que la nature ne fait rien d'incorrect.)

« Certains critiques exaltent la peinture d'une manière ridicule. On arrive à la placer si haut, qu'il semble que la nature n'ait rien de mieux à faire que de s'avouer vaincue et demander des leçons aux artistes.

L'artiste doit contempler la nature avec des pensées modestes ; un esprit arrogant ne la verra jamais dans toute sa beauté. »

Ils peuvent aussi revendiquer pour eux ces paroles écrites par M. Zola à propos d'un de leurs chefs, du plus hardi de leurs guerriers :

« Pour la masse, il y a un beau absolu placé en dehors de l'artiste, ou, pour mieux dire, une perfection idéale vers laquelle chacun tend et que chacun atteint plus ou moins. Dès lors, il y a une commune mesure qui est ce beau lui-même ; on applique cette commune mesure sur chaque œuvre produite, et selon que l'œuvre se rap-

proche ou s'éloigne de la commune mesure, on déclare que cette œuvre a plus ou moins de mérite. Les circonstances ont voulu qu'on choisît pour étalon le beau grec, de sorte que les jugements portés sur toutes les œuvres d'art créées par l'humanité, résultent du plus ou du moins de ressemblance de ces œuvres avec les œuvres grecques.....

«Ce qui m'intéresse, moi homme, c'est l'humanité ma grand'mère ; ce qui me touche, ce qui me ravit dans les créations humaines, dans les œuvres d'art, c'est de retrouver au fond de chacune d'elles un artiste, un frère, qui me présente la nature sous une face nouvelle, avec toute la puissance ou toute la douceur de sa personnalité. Cette œuvre, ainsi envisagée, me conte l'histoire d'un cœur et d'une chair ; elle me parle d'une civilisation et d'une contrée.....

« Tous les problèmes ont été remis en question, la science a voulu avoir des bases solides, et elle en est revenue à l'observation exacte des faits. Et ce mouvement ne s'est pas seulement produit dans l'ordre scientifique, toutes les connaissances, toutes les œuvres humaines tendent à chercher la réalité des principes fermes et définitifs... l'art lui-même tend vers une certitude. »

Cependant, quand je vois ces expositions, ces tentatives, je suis pris d'un peu de mélancolie à mon tour, et je me dis : ces artistes, qui sont presque tous mes amis, que j'ai vus avec plaisir s'embarquer pour la route inconnue, qui ont répondu en partie à ces programmes d'art que nous lancions dans notre première jeunesse,

où vont-ils? Accroîtront-ils leur bien et le garderont-ils?

Est-ce que ces artistes seront les primitifs d'un grand mouvement de rénovation artistique, et si leurs successeurs, débarrassés des difficultés premières de l'ensemencement, venaient à moissonner largement, auraient-ils pour leurs précurseurs la piété que les Italiens du seizième siècle gardèrent aux *quatorze centistes?*

Seront-ils simplement des fascines; seront-ils les sacrifiés du premier rang tombés en marchant au feu devant tous et dont les corps comblant le fossé feront le pont sur lequel doivent passer les combattants qui viendront derrière? les combattants, ou peut-être les escamoteurs, car il est bon nombre de gens habiles, d'esprit paresseux et malin, mais aux doigts laborieux, qui, à Paris, dans tous les arts, guettent les autres et renouvellent avec le monde naïf des inventeurs, des découvreurs de filons, la fable des marrons tirés du feu et les scènes que l'histoire naturelle nous décrit, qui se passent entre les fourmis et les pucerons. Ils s'emparent lestement, au vol, de l'idée, de la recherche, du procédé, du sujet que le voisin a péniblement élaborés à la sueur de son front, à l'épuisement de son cerveau surexcité. Ils arrivent tout frais, tout dispos, et en un tour de main, propre, soigneux, adroit, ils escamotent à leur profit tout ou partie du bien du pauvre autrui, dont on se moque par-dessus le marché, la comédie étant vraiment assez drôle. Encore est-il bon que le pauvre autrui puisse conserver par devers lui la consolation de dire à l'autre : « Eh! mon ami, tu prends ce qui est à moi! »

En France surtout, l'inventeur disparaît devant celui qui prend un brevet de perfectionnement, le virtuosisme l'emporte sur la gaucherie ingénue, et le vulgarisateur absorbe la valeur de l'homme qui a cherché.

Et puis nul n'est prophète en son pays; c'est pourquoi les nôtres ont trouvé bien plus de bienveillance en Angleterre et en Belgique, terres d'esprit indépendant, où l'on ne se blesse pas de voir les gens échapper aux règles, où l'on n'a point de *classique* et où l'on n'en crée point. Les efforts tantôt savants, brillants, heureux, tantôt désordonnés et désespérés de nos amis pour briser la barrière qui parque l'art, y paraissent tout simples et fort méritoires.

Mais pourquoi ne pas envoyer au Salon? demandera-t-on encore. Parce que ce n'est pas de la peinture de concours, et parce qu'il faut arriver à abolir la cérémonie officielle, la distribution de prix de collégiens, le système universitaire en art, et que si l'on ne commence pas à se soustraire à ce système, on ne décidera jamais les autres artistes à s'en débarrasser également.

Et, maintenant, je souhaite bon vent à la flotte, pour qu'il la porte aux Iles-Fortunées; j'invite les pilotes à être attentifs, résolus et patients. La navigation est périlleuse, et l'on aurait dû s'embarquer sur de plus grands, de plus solides navires; quelques barques sont bien petites, bien étroites, et bonnes seulement pour de la peinture de cabotage. Songeons qu'il s'agit, au contraire, de peinture au long cours!

www.ingramcontent.com/pod-product-compliance
Lightning Source LLC
Chambersburg PA
CBHW030116230526
45469CB00005B/1668